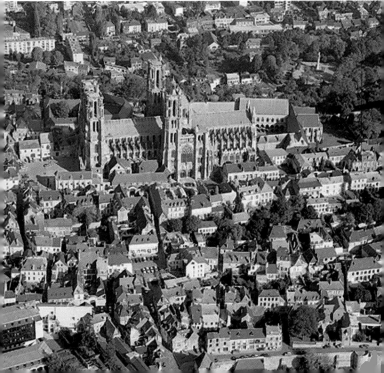

Der Domvorplatz, Eigentum des Bischofs, war Marktplatz. Die Domherren fühlten sich jedoch beim Gottesdienst durch den Marktlärm gestört. Daraufhin wurde er auf den Platz vor dem Klosterbezirk verlegt, der im Besitz des Domkapitels stand. Der Fischmarkt selbst befand sich seit 1193 an der südlichen Stadtmauer. 1202 überliess Raoul du Sart, Verwalter des Bischofs, nach langem Zögern dem Domkapitel seine Rechte auf den Vorplatz.

Noch andere Daten erscheinen im Lauf des 12. Jh., die man jedoch nicht immer für wichtig gehalten hat. So zum Beispiel 1174, das Jahr, in dem Thomas Becket ein Altar geweiht wurde. Dieser könnte mit dem Altar identisch sein, der in der Emporenkapelle des nördlichen Querhauses stand. Oder 1197, das Jahr, in dem der Dekan des Kapitels, Alexandre, 40 Sous für die Reparatur des vom Sturm beschädigten Daches vermachte.

Von grösster Bedeutung ist jedoch die Urkunde, in der erwähnt wird, dass Jean de Chermizy 1205 für den Kathedralebau die Schenkung eines Steinbruchs macht. Dafür jedoch konnte der Nachweis durch eine geologische Analyse noch nicht erbracht werden. Der aus diesem Steinbruch stammende Stein ist im Vergleich zu den anderen Steinen heller und soll für die Chorverlängerung und die Apsis der Magdalenenkapelle verwendet worden sein. Die Reliquien von Ortsheiligen (Hl. Montan, Hl. Génébaud, Hl. Proba und Hl. Célinie, Mutter des Hl. Remigius) wurden 1220 von den Domherren in neuen Schreinen in den Chor verlegt.

Zwei späte Daten lassen darauf schliessen, dass der Rohbau fertig war: von 1218 stammt nämlich das Dachgebälk der Tauf- oder Magdalenenkapelle (Untersuchung des Holzes) und 1226 wurde das Nikasiusportal durchgebrochen, das die Verbindung zwischen Kathedrale und neuem Spital herstellte. Das genaue Datum der Weihe ist unbekannt, wird aber im allgemeinen um 1238 angenommen.

Auf Grund des Quellenstudiums und kunstgeschichtlicher Untersuchung des Bauwerks konnten fünf grosse Bauabschnitte bestimmt werden: der erste (1155-1170) betraf den Chor in seiner ursprünglichen Form, seine Apsis und die Ostwand des Querhauses; der zweite (1170-1185) die Fortsetzung des Querhauses mit Portalen, wie sie noch auf der Nordseite erhalten sind; der dritte, beinahe gleichzeitig, die Fertigstellung des Querhauses und der Vierung, abgestützt durch die vier letzten Joche des Langhauses, der Türme am Querhaus und der beiden Emporenkapellen; der vierte (1185-1200) umfasst den von drei auf zehn Joche verlängerten Chor mit geradem Chorabschluss.

Gegen 1250 wurde die Spitze des südlichen Fassadenturms, sowie der "Tour de l'Horloge", der Südturm, gebaut. Zwischen die Strebepfeiler von Langhaus und Chor liessen die Domherren und Kaplane ab 1294 und bis zu Beginn des 14. Jh. Seitenkapellen einbauen. Diese wurden zwischen 1555 und 1697 mit Kapellenschranken aus Stein versehen.

Bedeutende Veränderungen wurden zu Beginn des 14. Jh. an jedem Querhausende vorgenommen. Man baute die Südfassade vollständig um, und ersetzte die grosse Rose durch ein Masswerkfenster im Rayonnant-Stil. An der Nordfassade kann man noch heute den Anfang der Umbauarbeiten sehen, die aber den Thomasturm (heute Paulusturm) erschütterten, und dessen Einsturz befürchten liessen, was zum Abbruch der Bauarbeiten führte.

Die auf dem Hügel von Laon errichtete Kathedrale war durch ihre Lage schon immer dem Unwetter und den Senkungen der unterirdischen Steinbrüche ausgesetzt: nachdem mehrmals der Blitz eingeschlagen hatte (1343, 1531, 1658, 1677, 1720, 1886), nach

5. *Westtürme, vom Paulusturm aus.*

6. *Sicht von der rue Thibesard.*

5 / 6

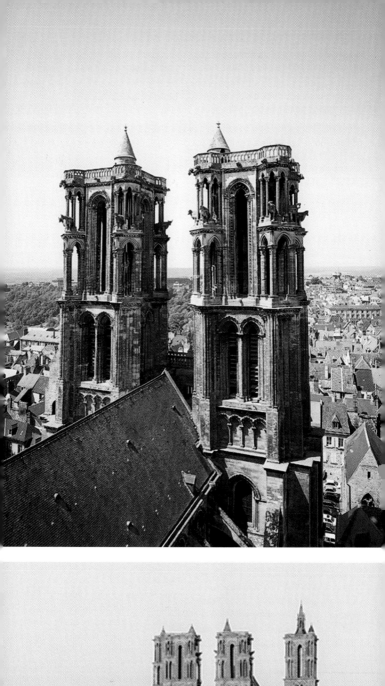

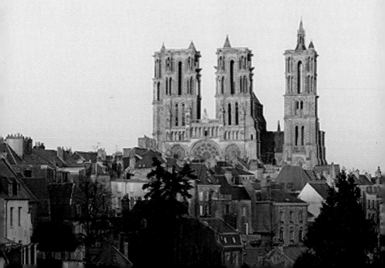

einem schweren Erdbeben (1692), das den Turmhelm so beschädigt hatte, dass er von diesem Zeitpunkt an leicht geneigt war und nach schweren Stürmen (1197, 1624, 1671, 1705), war sie fortwährend Gegenstand höchster Aufmerksamkeit von seiten der Verantwortlichen der Bauhütte und später des städtischen Strassenbauamts. Die darunterliegenden Steinbrüche und Gänge, deren Instandhaltung vom 16. bis zum 19. Jh. durch Inschriften in den Grundmauern festgehalten ist (1573, 1644-1645, usw...), standen ebenfalls unablässig unter ihrer Kontrolle.

1772 wurde der Türsturz des Hauptportals an der Westfassade höher gesetzt, der Mittelpfeiler mit der Muttergottesstatue beseitigt, damit der Bischof bei Prozessionen mit Baldachin leichter einziehen konnte. Der aus dem 13. Jh. stammende Lettner wurde abgerissen und durch eine neue Chorausstattung (1772-1782) ersetzt, die wiederum in der Französischen Revolution zerstört wurde. Dies geschah ebenfalls mit dem Turmhelm und einem Teil der Portalskulpturen. Notre-Dame von Laon verlor zugunsten der Kathedrale von Soissons den Rang einer Bischofskirche.

Die ehemalige, jedoch vom Einsturz bedrohte Kathedrale steht seit 1840 unter Denkmalschutz. Leidenschaftliche Stellungnahmen, insbesondere von Prosper Mérimée, führten 1846 zu den dringend gewordenen Restaurierungsarbeiten, die dann ab 1853 unter der Leitung von Emile Boeswillwald (der 1857 die gerundete, erste Apsis entdeckte), ausgeführt wurden. Die Situation war mehr als kritisch: die beiden Fassadentürme waren einsturzgefährdet, das Gebälk drückte auf das Gewölbe, Risse und Spalten überall im Mauerwerk waren eine Gefahr für die Stabilität des Bauwerks, der Skulpturenschmuck war verwittert. Wenn die an der Restaurierung beteiligten Steinmetzen und Architekten gewiss ihre eigene Vorstellung, ja sogar Neuschöpfung einbrachten, so wurde die Kathedrale doch vor dem Schlimmsten bewahrt. Kurz vor dem 1. Weltkrieg war die Restaurierung beendet. 1936 mussten am Paulusturm von neuem umfangreiche Bauarbeiten ausgeführt werden.

Das Äussere

Die Masse und die aufstrebenden Linien der Kathedrale, deren Silhouette die mittelalterliche Stadt überragt, ist beeindruckend. Betrachtet man sie von etwas unterhalb, so scheinen die fünf Türme sie geradezu nach oben zu ziehen. Sie gleicht einer "Arche zwischen Himmel und Erde".

Da man nicht um die ganze Kathedrale gehen kann und es zudem schwierig ist, eine chronologische Reinhenfolge einzuhalten, begeben wir uns zuerst auf die Nordseite in den Hof des Bischofspalais, das heute Sitz des Amtsgerichts ist (werktags geöffnet).

Von hier aus kann man den **Chorabschluss des zweiten Chors** ① sehen, der zwischen 1205 und 1220 errichtet wurde. Die beiden Strebepfeiler, oben mit ähnlichen Türmchen versehen wie die Portale der Westfassade, rahmen eine mit drei Lanzettfenstern und einer Rose durchbrochene Mittelfläche ein. Der Bau einer solchen Rose von beinahe 9m Durchmesser war nur durch einen äusseren und inneren Entlastungsbogen möglich. Es ist gerade so, als würde sich die Westrose widerspiegeln. Die Rosen des Chartreser Querhauses sind von ihr geprägt. Der Giebel des oberen Dachstuhles erhebt sich über einem Laufgang, welcher die beiden Wendeltreppen in den Strebepfeilern miteinander verbindet. Auf beiden Seiten der Lanzettfenster erhellen jeweils zwei übereinanderliegende Fenster die Seitenschiffe und die breiten, den Chor stützenden Emporen. Darüber sind

7. *Lettner, Stich von 1578*
 (B. M. Laon : ms 640).

8. *Baustelle, Nordseite*
 Foto J. E. Durand, 1889
 (Arch. Photo. Paris M. H.).

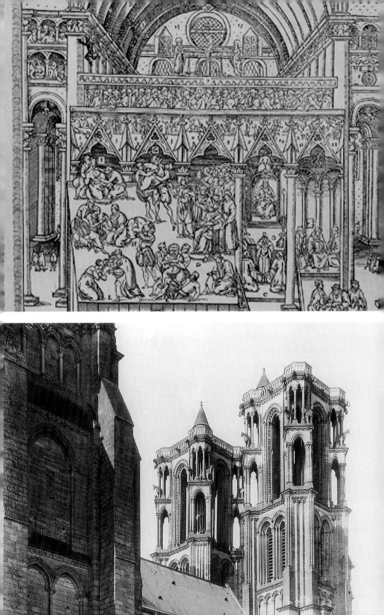

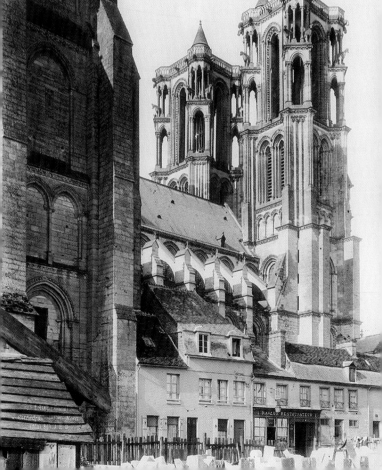

kleine Strebebögen gebaut, um den Gewölbedruck zu neutralisieren. Hinter diesen sieht man auf den Strebepfeilern der Seitenschiffe schlanke Widerlager, die die grossen Strebebögen aufnehmen. Diese sind Anfang des 13. Jh. entstanden und dienen zur Ableitung des Gewölbeschubs. Die Strebebögen schliessen oben mit figürlichen Skulpturen ab. Im 14. Jh. wurden zwischen die Strebepfeiler Seitenkapellen eingebaut. Das Masswerk der Fenster auf der Nordseite ist einfacher als auf der Südseite, was vermuten lässt, dass diese etwas früher entstanden sind. Der Bau eines Raums, der seit dem 18. Jh. als Schatzkammer dient, zwischen Nordquerhaus und Seitenschiff des Chors, hatte die Schliessung mehrerer Fenster und die Durchtrennung mehrerer Strebepfeiler zur Folge. An der Ostwand des unvollendeten Querhausturmes und nahe an der Hauptapsis aus dem 12. Jh. steht die polygonale Nebenapsis, deren drei Fensterreihen auf zwei Stockwerke verteilt sind. Die durch Abtreppung oben dünner werdenden vier Strebepfeiler stützen die Kapelle in der ganzen Höhe ab, haben jedoch in Höhe der oberen Fenster Aussparungen für einen schmalen Laufgang, der die Aussenverbindung zum Triforium herstellt. Die Lösung ist für die damalige Zeit in Frankreich äusserst selten und erscheint ebenfalls am Querhaus der Kathedrale von Noyon und der Fassade der Kirche Saint-Remi von Reims. Das Prinzip der Aussparung wurde ebenfalls beim Vierungsturm angewandt. Dadurch wird eine Tiefenwirkung erreicht, aber auch gleichzeitig eine Streckung und Komprimierung der ineinanderübergehenden Baukörper.

Der Baumeister hat die **nördliche Querhausfassade** ② wie eine Hauptfassade angelegt. Er hat durch die geöffneten Flächen, nämlich des Doppelportals und der Rose eine plastische Wirkung erzielt, die man an der 15 Jahre früher gebauten Fassade von Senlis noch nicht erreicht hat. Die Gliederung der Fassade ist jedoch dieselbe. Vier Strebepfeiler teilen sie senkrecht in drei Abschnitte, die dem Mittelschiff und den Seitenschiffen des Querhauses entsprechen. Friesbänder mit Pflanzenmotiven gliedern die Fassade horizontal in vier Abschnitte. Im Erdgeschoss befinden sich zwei dicht nebeneinanderstehende Portale, zu denen eine 1766 gebaute, breite Treppe führt. Eine schlanke Säule dient als Trennung zwischen den beiden spitzbogenförmigen Türöffnungen, über denen sich ein glatter Tympanon befindet. Ein Teil der Archivolten verschwindet rechts hinter einem Strebepfeiler, dessen Verstärkung Ende des 13. Jh. notwendig wurde, um das Einsinken des Paulusturms zu verhindern. Das zweite Geschoss entspricht der Empore, die ihr Licht durch neun kleine, aufeinanderfolgende Fenster erhält. Die darüberliegende Rose, in der die Steinfüllung noch überwiegt, besteht aus acht Rosetten, die sich um eine Mittelrose gruppieren. Im letzten Geschoss verläuft eine durchbrochene Galerie, die sich im Turmkörper als Blendarkaden fortsetzt. Der Ostturm ist unvollendet, der Paulusturm dagegen, der in zwei Etappen errichtet wurde, ragt mit seinen zwei letzten Geschossen, wie die Fassadentürme, über das Bauwerk hinaus. Auch wenn die Türme des Querhauses nicht fertig gebaut wurden, so wirkt es dennoch leichter als das der Kathedrale von Tournai.

Drei Fensterreihen staffeln sich, entsprechend der Raumaufteilung in Seitenschiff, Empore und Hochschiffwand, zwischen den Strebepfeilern der Seitenkapellen ③ und den Widerlagern der Strebebögen. Diese wurden von Boeswillwald in Anlehnung an die Strebebögen des Chors am Langhaus neu gebaut und gleichzeitig tiefer angesetzt. Blütenknosper und Blätter verzieren die Archivolten der Fenster. Die Fialen auf den Strebepfeilern sind hier

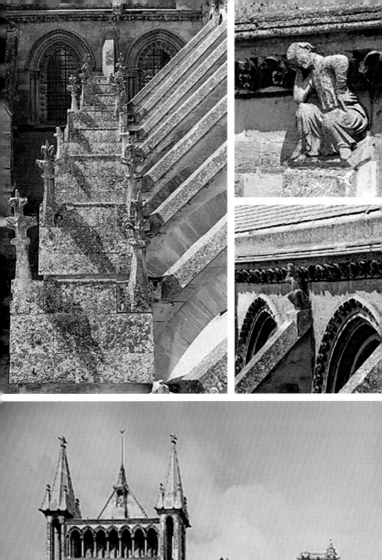
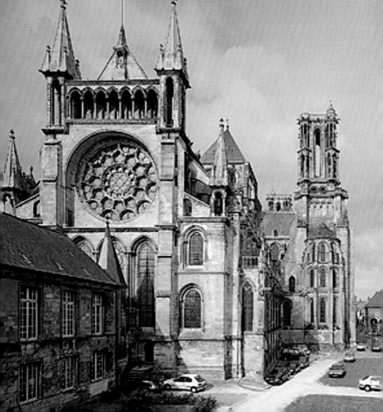

viel einfacher in der Form als die mit Kreuzblumen versehenen Fialen am Chor. Das Pultdach der Kapellen wurde durch ein Terrassendach ersetzt. Das Emporendach ruht auf einem Kranzgesims aus Akanthusblättern. Der Obergaden, den Fenstern ähnlich, ist nicht sehr hoch, da man schon damals den Bau von Strebebögen für notwendig hielt. Die Regenrinne wurde während der Restaurierung angebracht. Zuvor dienten die Wasserspeier dazu, das Regenwasser abzuleiten. An der Nordseite des nördlichen Fassadenturms ersetzte man ab 1226 das Fenster im ersten Joch des nördlichen Seitenschiffes durch ein *Portal* ④, dessen Skulpturen während der Französischen Revolution alle stark beschädigt wurden. Es handelt sich um die Darstellung des Martyriums vom Hl. Nicasius, der den Tod fand, als die Vandalen Reims plünderten.

Gehen Sie vorerst an der Hauptfassade vorbei zur Südseite der Kathedrale.

Die *Südseite* des Langhauses ⑤ unterscheidet sich nicht von der Nordseite, ist aber wegen des davorstehenden Kreuzgangs nur teilweise zu sehen. Ein grosser Unterschied lässt sich jedoch an der südlichen Querhausfassade erkennen. Sie weist zwar noch die vertikale Gliederung auf, aber im Gegensatz zur Nordfassade nicht mehr die horizontale Einteilung. Diese Veränderung beruht im Erdgeschoss auf dem Doppelportal, das die typischen Merkmale des Rayonnant-Stils hat, nämlich Kreis-und Rautenformen im durchbrochenen Tympanon. Dazu kommt im zweiten und dritten Geschoss das grosse Spitzbogenfenster. Dieses ist in drei Bahnen gegliedert und hat als Fensterbekrönung eine Rose, in deren Masswerk Stäbe und Dreiecksformen abwechseln. Der "Tour de l'Horloge" weicht in seinem oberen Teil etwas von den anderen Türmen ab. Der Übergang vom Viereck zum Achteck wird schon im vorletzten, und nicht erst im letzten Geschoss ausgeführt.

Am üppigsten und lebendigsten ist die **Hauptfassade** ⑥ gestaltet, die sich

wesentlich von der Fassade von Soissons unterscheidet. Die Fialen unterschiedlicher Grösse sind ein wiederholt auftretendes Kompositionsmotiv. Die sog. harmonische Zweiturmfassade erhält durch drei, vor den Portalen stehende Vorhallen eine Steigerung. Im Querhaus von Chartres hat man dieses Prinzip aufgenommen. Diese tiefen Vorhallen, die auch durch Arkaden miteinander verbunden waren, ergaben eine höchst plastische Wirkung. Sie erlaubten es auch, die Strebepfeiler, welche die Türme stützen, in deren Mauerwerk zu integrieren. Die Errichtung der Fassade gegen 1200 ging zügig vonstatten. Sie ist eine Spiegelung der grossen, inneren Raumaufteilung. Den drei Eingangsportalen entsprechen das Hauptschiff und die Seitenschiffe. Die Türmchen, die zwischen den Satteldächern stehen, leiten zum Rosengeschoss über, das sich auf Emporenhöhe befindet. Die obere Galerie spiegelt das Triforium wider. Die von dort aufsteigenden Türme sind durch die Zeichnung von Villard de Honnecourt weltweit berühmt geworden. Er hat sie in Grund- und Aufriss gezeichnet und folgenden Kommentar hinzugefügt: "Ich bin schon in vielen Ländern gewesen, aber an keinem Ort habe ich jemals einen Turm erblickt, wie den von Laon". Die durchscheinende Architektur der Freigeschosse beruht auf der Aushöhlung der Türme und den schlanken Säulen der offenen Türmchen. Das letzte Geschoss, das im 19. Jh. mit einer Brüstung versehen wurde, hat einen achteckigen Grundriss und war der Ausgangspunkt eines achtseitigen Turmhelms (der einzige Turmhelm aus Stein befand sich auf dem südlichen Fassadenturm). An der Ecke jedes achteckigen Halbgeschosses stehen jeweils zwei steinerne Ochsen. Sie beziehen sich auf eine Legende, nach der unversehens ein rätselhafter Ochse erschienen war, um ein völlig erschöpftes Tier des Vierergespanns,

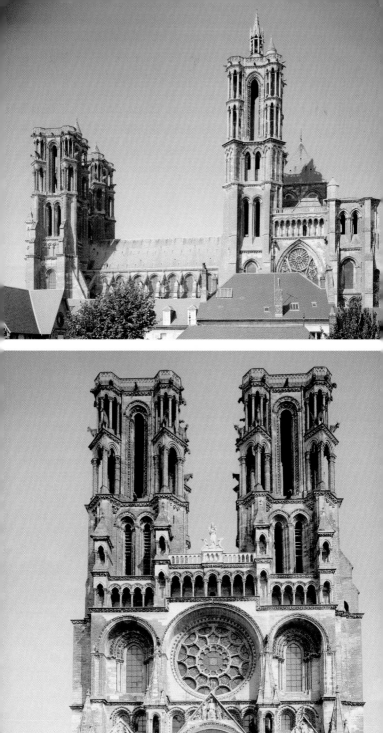
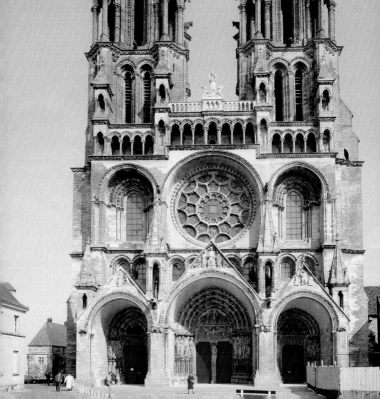

das das Baumaterial den Berg hochziehen sollte, abzulösen. An dieser Fassade begannen auch die Restaurierungsarbeiten unter der Leitung von Boeswillwald. Dieser hatte festgestellt, dass das ganze Bauwerk in höchstem Grad baufällig war: "Die Türme hatten sich um mehr als 20cm von der Fassadenmitte gelöst; das Mauerwerk der Strebepfeiler im Innenraum gab der Last nach; Bögen und Gewölbe waren verformt, die Treppen überall unterbrochen... Der Zustand des Bauwerks war so kritisch, dass jederzeit mit einem Einsturz zu rechnen war". Die Reparaturarbeiten "en sous-oeuvre" wurden mitunter für unästhetisch gehalten, sie haben jedoch die Einsturzgefahr abgewendet.

Der Skulpturenschmuck der drei Portale gehört für W. Sauerländer zu "den bedeutendsten Darstellungen des ausgehenden 12. und beginnenden 13. Jh. in Nordfrankreich". Diese Portale haben sehr unter den Zerstörungen während der Französischen Revolution gelitten. Damals sind fast alle Köpfe der Steinfiguren verschwunden. Die Restaurierung im 19. Jh. hat deren Lesbarkeit ebenfalls erschwert. Dennoch sind sie ein glänzendes Zeugnis der damaligen Marienverehrung. Zwei der drei Portale, darunter das Mittelportal, sind der Muttergottes gewidmet.

Das *Mittelportal* (7) zeigt eine wunderschöne Darstellung der Marienkrönung, so wie sie schon um 1170 an der Kathedrale von Senlis zu sehen ist. Unter einem Baldachin sitzen sich Christus und seine Mutter gegenüber und sind von Engeln mit Weihrauchgefässen und Fackeln umgeben. In den Archivolten erscheinen die Vorfahren der Muttergottes und die Propheten, die Marias Ruhm vorausgesagt haben. Der Türsturz ist neu: die Darstellung von Mariens Tod und Auferstehung geht auf die Skulpturen am Nordportal von Chartres zurück. Die Gewändefiguren sind während der Französischen Revolution verschwunden. Man konnte jedoch beweisen, dass die beiden Prophetenfiguren, die sich heute im Städtischen Museum befinden, in ihrer Grösse durchaus der Wandung des Mittelportals entsprachen.

Am *Nordportal* (8) ist ein ikonographisch überaus interessantes Programm erhalten, das vom Annenportal in Notre-Dame von Paris oder vielleicht von dem der Westfassade in Chartres beeinflusst wurde. Die Muttergottes nimmt auch hier wiederum einen wichtigen Platz ein. Im Tympanon ist die unter einem Baldachin thronende Muttergottes dargestellt. Man sieht sie in Frontalstellung, während das Kind sich den Hl. Drei Königen zuwendet. Drei Ereignisse aus dem Leben Mariens werden im Türsturz erzählt: Mariä Verkündigung, Geburt und Verkündigung an die Hirten. Die Besonderheit des skulpturalen Programms wird in den Archivolten deutlich, wo im zweiten Bogen der Kampf der Tugenden und Laster, im dritten und vierten die alttestamentarischen Vorfahren der Muttergottes dargestellt werden.

Das *Südportal* (9) mit dem Jüngsten Gericht weist archaisierende Formen auf, könnte aber auch früher als die übrigen Skulpturen entstanden sein. Diese Darstellung kann man zeitlich zwischen die romanischen Tympanons und die mehrreiheigen Kompositionen einreihen, wie sie um 1200 erschienen. Vielleicht wurde sie vom Mittelportal der Abteikirche Saint-Denis angeregt. Christus nimmt die ganze Höhe des Tympanons ein, um ihn herum scharen sich dicht gedrängt bis in die ersten zwei Bögen die Apostel. Darunter sieht man auf einem schmalen Streifen, wie die Toten aus ihren Gräbern auferstehen. Dazu kamen, zeitlich etwas später, die auf dem Türsturz dargestellte Trennung der Guten und der Bösen, und in den letzten drei Archivolten die Märtyrer,

15. *Mittelportal.*

16. *Südportal, Detail der Christusfigur.*

17. *Nordportal, Traum Nebukadnezars.*

18. *Nordportal.*

	15
16	17
	18

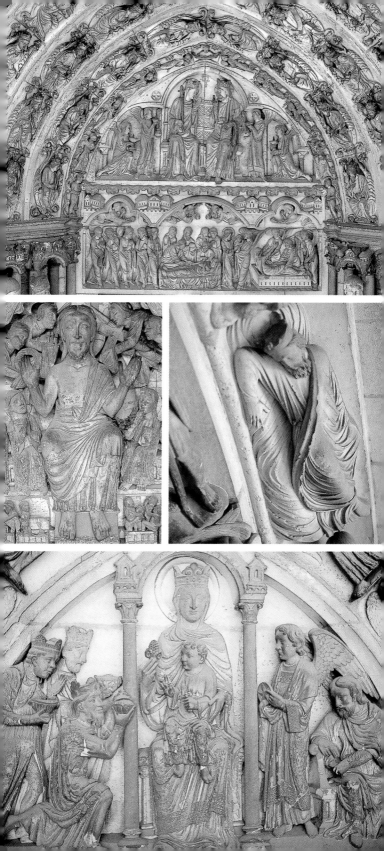

sowie die Klugen und die Törichten Jungfrauen, die als Symbol der Auserwählten und Verdammten gelten.

Das Innere

Beim Betreten des *Hauptschiffes* ⑩ ist man vor allem von der Geschlossenheit des Raumes beeindruckt. Wie in Noyon, so finden wir auch hier einen vierteiligen Aufriss sowohl im Langhaus, als auch im Chor. Beide scheinen die gleiche Länge zu haben (11 Joche im Langhaus, 10 im Chor). Das erste Langhausjoch kommt, ebenfalls wie in Noyon, durch Aushöhlung der Türme von der Empore bis zum Obergaden beinahe einem Westquerhaus gleich. Allerdings hat es sein ursprüngliches Aussehen fast verloren, da bei der Restaurierung im 19. Jh. ein grosser Stützbogen eingebaut werden musste. Der Aufriss zeigt die plastische Wanddurchformung der Frühgotik: hohe Arkaden, über den Seitenschiffen breite Emporen, die sich zum Innenraum hin durch Doppelbögen, von en-délit Säulen gestützt, öffnen, ein Triforium mit je drei Bogenstellungen pro Joch, das dem Emporendach entlang verläuft und sich aussen an den Türmen, den Nebenapsiden und der Hauptfassade fortsetzt, und schliesslich die Obergadenfenster, die im Langhaus weniger hoch sind als im Chor. Die letzten Langhausjoche mit ihren kräftigen, von en-délit Diensten umgebenen Säulen und ihrer niedrigeren Arkadenhöhe sind zeitlich vor den ersten Jochen errichtet worden. Manche halten dies für ein stilistisches Experiment ohne Folgen, andere wieder für ein Zeichen dafür, dass der alte liturgische Chor vor der Chorverlängerung im 13. Jh. ins Langhaus hineinragte. Das ganze Mittelschiff wird von einem sechsteiligen Gewölbe geschlossen, das sich abwechselnd auf drei- oder fünffache Dienstbündel stützt. Diese Monolithen, durch Schaftringe miteinander verbundene Dienste drücken den Stützenwechsel aus und werden von den Deckplatten der mächtigen Rundpfeiler aufgenommen. Der Gewölbedruck

wurde über Strebemauern, die unter den Emporendächern verdeckt liegen, auf die Aussenwand der Empore abgeleitet. Aus statischen Gründen wurden die oberen Fenster zuerst relativ klein gebaut. Erst als die Strebebögen eingesetzt waren, konnten diese um vier Steinlagen vergrössert werden.

Die *Seitenschiffe* ⑪ haben vierteilige Kreuzrippengewölbe. Das erste Joch auf der Nordseite wurde durch den Bau der Nicasiuspforte verändert, das erste Joch auf der Südseite durch den Treppeneingang zur Empore und zu den Türmen. In den folgenden Jochen waren ursprünglich Fenster, die jedoch durch den Bau der Seitenkapellen nach und nach verschwanden. Am zweiten und fünften Südjoch kann man noch die ursprüngliche Form sehen. Am Eingang zu einigen Kapellen sind noch Säulen von diesen Fenstern oder auch Strebepfeiler erhalten.

Das *Querhaus* ⑫ wurde in zwei Bauabschnitten errichtet: zuerst wurde die Ostwand bis in Höhe des Obergadens hochgezogen, um den ersten Chor zu versteifen. Bemerkenswert ist hier der überaus reiche Kapitellschmuck. In der Folge wurden das Querhaus mit seinen Kapitellen aus Akanthusblättern und der Vierungsturm gebaut. Die Besonderheit dieses ausladenden, von Seitenschiffen umgebenen Querhauses (54m) beruht zum einen auf dem vierteiligen Gewölbe, zum andern auf der um das ganze Querhaus herumgeführte Empore. In den Kathedralen von Paris und Noyon sind sie dagegen im Querhaus unterbrochen. Auf der Innenseite der Nord- und Südfassade ist die Empore nicht gewölbt. Auf diese Weise entstanden zwei zum Raum querstehende Schiffe, die nach Osten an den Querhausenden von Kapellenapsiden verlängert werden. So wurde die Idee "der Kirche in der Kirche" verwirklicht. Der auf englisch-normannischen Einfluss

19. *Vierungsturm.*

20. *Querhaus.*

19

20

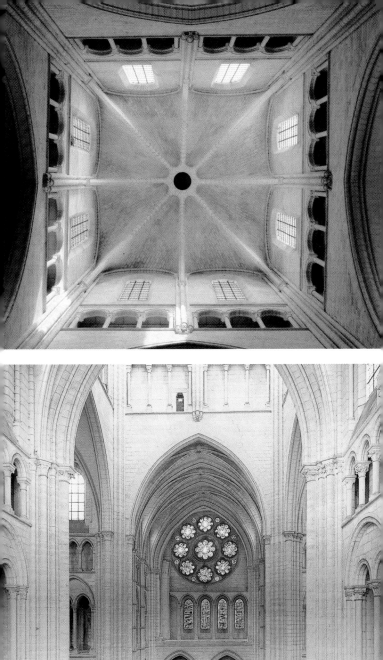

zurückgehende Vierungsturm war zwar schon von Anfang an geplant, ist aber sehr wahrscheinlich unvollendet geblieben. Erst am Anfang des 13. Jh. hat man ihn überwölbt. Sein kuppelähnliches Gewölbe stützt sich auf acht Rippen, die in 40m Höhe wie Strahlen vom Schlussstein ausgehen. Acht Fenster lassen eine grosse Lichtfülle ins Querhaus strömen. Durch die von Helligkeit und Harmonie geprägte Architektur wird der Blick auf den Hauptaltar gelenkt, der in der Mitte des Gebäudes steht.

Der heutige *Chor* ⑬ weicht vom ursprünglichen ab. Dieser bestand aus drei geraden Jochen und war durch eine Apsis mit 5/10 Schluss geschlossen. Etwa fünfzig Jahre später wurde er um sieben Joche verlängert. Der gerade Chorabschluss wird durch drei Lanzettfenster mit darüberliegender Rose von beachtlichem Durchmesser erhellt, und ist geradezu eine Wiederholung der Westfassade. Diese Chorform findet man häufig in zisterziensischen und englischen Bauwerken. Die Prämonstratenser, deren Mutterhaus 10km entfernt ist, haben ebenso gut das Modell dazu liefern können. Auch wenn der vierteilige Aufriss durchgehend beibehalten wurde, so ergibt sich doch bei kunsthistorischer Prüfung eine deutliche stilistische Veränderung an den Kapitellen der ersten fünf und der letzten fünf Joche. Die ersten waren der Krümmung der Apsis angepasst und zeigen heute noch leicht konkave Deckplatten. Sie sind im vierten und fünften Joch einfach wiederverwendet worden. Das sechsteilige Gewölbe mit Stützenwechsel ist beibehalten worden. Auf der Deckplatte liegt die Last des drei- oder fünffachen Dienstbündels. Diese durch Schaftringe zusammengefügten en-délit Dienste versteifen die Wand, täuschen eine Leichtigkeit vor und lassen die Dicke des Mauerwerks vergessen.

Notre-Dame von Laon ist, genauso wie die Kathedrale von Noyon, ein herausragendes Beispiel für die frühgotische Architektur des 12. Jh. in der Picardie. Die Aufeinanderfolge der vier Geschosse, die noch niedrigen Fenster, die Regelmässigkeit des Aufrisses sind ein Beweis dafür. Vieles macht diese Kathedrale jedoch zu einem einzigartigen Bauwerk: die Fensterrosen an allen Fassaden, die tiefen Vorhallen, die der Fassade ein Relief geben, die Aufeinanderfolge von Laufgängen und nicht zuletzt die fünf, von der Kathedrale von Tournai beeinflussten Türme, die ihr diese aussergewöhnliche Silhouette verleihen.

Ausgestaltung und Ausstattung

Im Vergleich zu anderen Kathedralen der Picardie hat die Kathedrale von Laon das meiste ihres Schmucks und Mobiliars im RevolutionsjahrII verloren. Die grössten Stücke sollten eigentlich in den Hauptort des Distrikts geschafft werden. Das Direktorium des Departements verzichtete jedoch aus finanziellen Gründen darauf, und liess eine detaillierte Liste des gesamten Mobiliars aufstellen. Dieses wurde dann an Ort und Stelle an den Meistbietenden verkauft. Gitter, Täfelungen, Gemälde und Statuen wurden entfernt. So wurden auch etwa hundert Gemälde ein Raub der Flammen. Baroffio, Kommissar des Distrikts legte bei dieser Zerstörung einen besonderen Eifer an den Tag. Alles, was er für "künstlerisch wertvoll" hielt, oft aber unbekannter Herkunft war, wurde in der Kathedrale untergebracht. Das war der Fall der beiden Gemälde von Berthélemy mit der Darstellung von *Mariä Himmelfahrt*. In aufgelösten Klöstern und Abteien erwarb man Mobiliar, um die Kathedrale, die nun nur noch einfache Pfarrkirche war, wieder mit Möbeln und Schmuck auszustatten: ein Gemälde und die Kanzel stammen vom Kartäuserkloster Val-

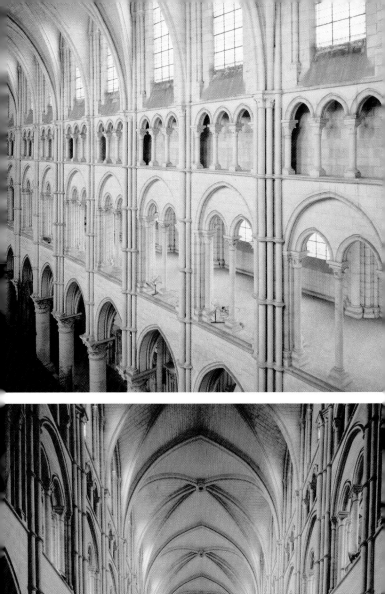

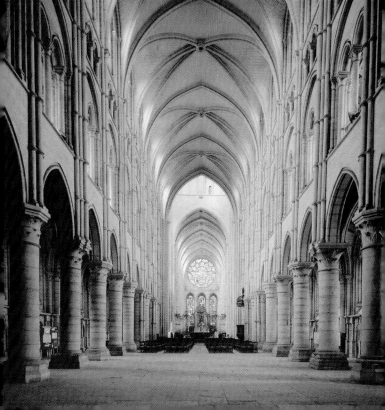

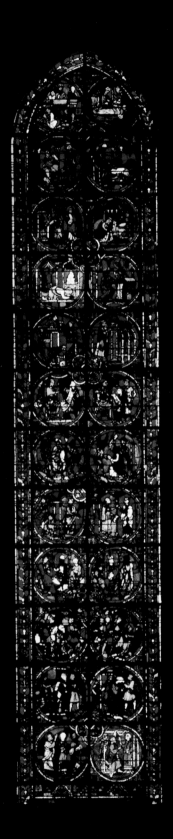

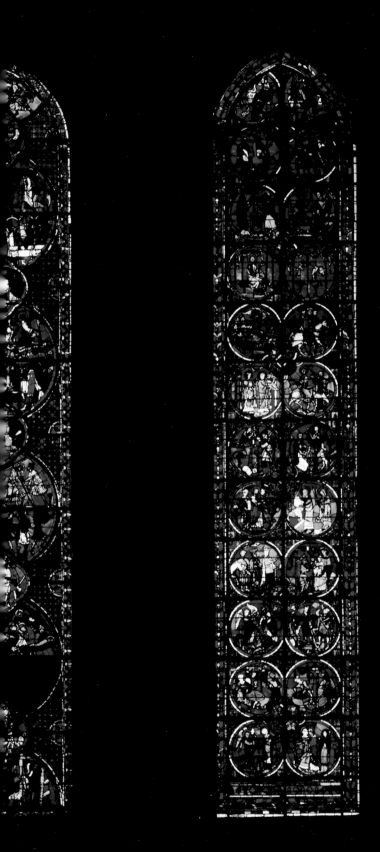

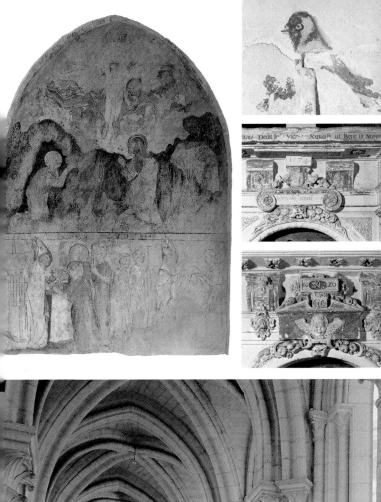

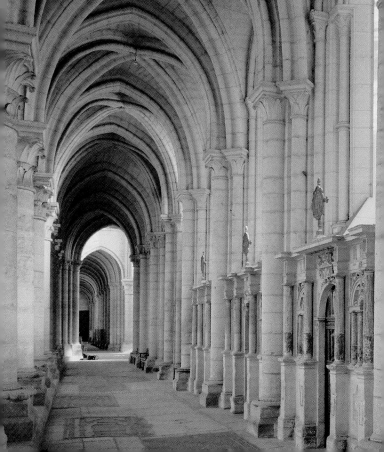

Saint-Pierre, das Chorgitter und das Chorgestühl vom Kloster der Celestiner von Villeneuve-Saint-Germain, Altarbilder und Gemälde von Abteien aus Laon und Umgebung (heute im Museum).

Jedem Besucher, der von Westen her das *Hauptschiff* betritt, fallen sofort die 28 gleichmässig wirkenden, durchbrochenen Kapellenschranken ① auf, die in den Seitenschiffen von Chor und Langhaus aufeinanderfolgen. Der helle Kalkstein, dieselbe Gliederung und die sich fast immer wiederholende Verzierung geben dem Ganzen seinen einheitlichen Charakter. Dass manche Schranken in zeitlich geringen Abständen oder gar gleichzeitig errichtet wurden, kann man den angebrachten Daten entnehmen: 1572, 1574, 1575, 1576, 1620. Die Entstehungszeit der letzten Schranke, 1697, ist jedoch weder aufgemalt noch eingemeisselt. Die aus mächtigen und reichen Familien aus Laon und Umgebung stammenden Domherren haben sich schon zu Lebzeiten oder durch Testamentsverfügung an Originalität bei der Ausschmuckun der Kathedrale überboten. Die Kapellenschranken reihen sich wie eine Folge von Variationen eines Themas aneinander: auf einen massiven, hohen Sockel folgt zuerst eine Reihe dorischer Säulen, darüber liegt das Gesims. Als verbindendes Element dienen Schmuckmotive. Vier vorstehende Pilaster gliedern die Schranken in drei Abschnitte, wobei der mittlere eine geschnitzte Eichentür besitzt. Die verwendeten Ornamente, wie Rollwerk, Medaillons, Fruchtgirlanden, Putten und Engel, sind charakteristisch für das ausgehende 16. Jh. Diese Kapellenschranken aus Stein folgen, zeitlich gesehen, auf Holzschranken, von denen eine einzige an der Heilig-Grab-Kapelle im südlichen Querhaus erhalten ist, und bilden den Übergang zu den Schranken aus mehrfarbigem Marmor, wie sie im Jahrhundert darauf in der Kathedrale von Saint-Omer gebaut wurden.

Dem aufmerksamen Beobachter entgehen auch nicht die zahlreichen *Grabplatten* ②. Zweihundert bedecken heute noch den Boden. Im Licht kann man deren schwaches Relief erkennen. Generationen von Domherren und Gläubigen sind darüber gegangen. Diese hellen oder dunklen Platten, entweder aus Kalkstein von Senlis oder Tournai, wurden zwischen 1261 und 1775 in den Boden eingelassen und befinden sich in den letzten Jochen des Langhauses, im Querhaus und in den Seitenschiffen des Chors. Es handelt sich meistens um Grabplatten des Domkapitels. Von den elf hier bestatteten Bischöfen sind nur drei Platten erhalten. Laiengräber bilden hier eine Ausnahme. Eine Anzahl Grabplatten von Langhaus und südlichem Querhaus wurden in Seitenkapellen und auf der Empore aufgestellt. Dieser unregelmässige Plattenbelag, der hier häufiger vorkommt als in den anderen Kathedralen der Picardie, erinnert unwillkürlich an englische Kathedralen.

Die sich seit 1804 im letzten Nordjoch des *Langhauses* befindende Kanzel ③ stammt aus dem Kartäuserkloster Val-Saint-Pierre (Gemeinde Braye-en-Thiérache). Wohl schon 1681 (eingeschnitztes Datum) wurde der Kanzelkorb von Michel Ducastel, einem Schreiner und Holzschnitzer aus Laon, für das Refektorium des Kartäuserklosters geschaffen. Die Rückwand und der Schalldeckel sind vermutlich

fünfzig Jahre später entstanden. Auf den Paneelen des Kanzelkorbs erscheinen drei berühmte Vertreter des vom Hl. Bruno gegründeten Ordens: Dionysius, Lanspergius und Surius.

Gegenüber der Kanzel, auf der Südseite, steht eine für die Kirchenverwalter bestimmte Bank aus Eiche vom 19. Jh. Das Gemälde, das die Rückwand bildet, zeigt im Vordergrund eine Kreuzigungsszene, im Hintergrund Jerusalem, und auf den Seiten mariale und eucharistische Symbole.

Gehen Sie nun von Westen her das ganze südliche Seitenschiff mit seinen Kapellen entlang.

Die *Taufkapelle* ④, auch *Magdalenenkapelle* genannt, wurde vermutlich gegen 1208-1218 fertig gebaut (Dendroprobe). Hier ist eine Wandmalerei aus dem 14. oder 15. Jh. erhalten. Auf zwei Ebenen wird *das Leben von Maria-Magdalena auf dem Fels-Massiv Sainte-Baume* erzählt. Durch eine 1995 erfolgte Restaurierung ist die Malerei wieder lesbar: im unteren Abschnitt gibt der Bischof St. Maximin in Anwesenheit der geladenen Geistlichen Maria Magdalena die Kommunion, im oberen Abschnitt sieht man Maria Magdalena im Gebet auf Sainte-Baume. Nachdem Engel sie mit geistiger Nahrung gestärkt hatten, geleiten sie ihren strahlenumkränzten Leib nach ihrem Tod zur Gebetsstunde zum Himmel.

Die *Seitenkapellen* besitzen keinerlei Mobiliar mehr und zeigen nur noch den mit ihrer Widmung zusammenhängenden Skulpturenschmuck. Deren Entstehungszeit geht frühestens auf 1294, spätestens auf die Mitte des 14. Jh. zurück. In der *vierten Südkapelle* ⑤ wird auf den Arkaden in einer Szene dargestellt, wie der Hl. Leonhard einen Gefangenen befreit. 1996 wurde in dieser Kapelle ein polychromer Fliesenbelag nach mittelalterlichem Vorbild eingesetzt. In der *fünften Kapelle* ⑥ wird in drei Szenen das Leben des Hl. Quentin erzählt. In der *siebten Kapelle* ⑦ ist

ein Altarbild mit dem Leben der Hl. Elisabeth von Ungarn erhalten. Der untere Abschnitt zeigt sie mit den Stifterfiguren, zwei knienden Domherren. Darüber wird Christus mit Maria und Johannes auf dem Kalvarienberg dargestellt. Alle Figuren, insbesondere die Christfigur, wurden stark beschädigt.

Im *südlichen Querhaus* ⑧ befinden sich einander gegenüber zwei Gemälde von Jean-Simon Berthélemy, die beide *Mariä Himmelfahrt* zum Thema haben. Das kleinere davon, an der Ostwand, von 1776, stammt aus der Zisterzienserabtei Le Sauvoir (in der Unterstadt, heute zerstört), das andere, an der Westwand, von 1790, war von den Zisterziensern der Abtei Vauclair (Gemeinde Bouconville-Vauclerc) in Auftrag gegeben worden. An diesen beiden Bildern lässt sich die stilistische Entwicklung des Malers sehr gut verfolgen.

In der Nähe steht das Taufbecken unbekannter Herkunft. Es wurde wahrscheinlich erst im 19. Jh. im südlichen Querhaus aufgestellt, da vorher die Taufe in der Taufkapelle erteilt wurde. Dieses noch ganz romanische Becken ist aus Tournaier Stein, der durch Polieren ein schwarzes Aussehen bekommen hat. Das runde Becken wird von einem zylinderförmigen, von vier Säulen umgebenen Schaft getragen. Auf vier Abschnitten sind in schwachem Relief Ungeheuer (Drachen mit Beinen und Schwanz eines Rindes, Vogel mit kreisförmigem Schwanz), sowie Symbole des Lebens herausgearbeitet. Es könnte sich dabei um eine Gegenüberstellung der Tugenden und Laster handeln. Die vier stark

31. *Mariä Himmelfahrt, Gemälde von J. S. Berthélemy, 1766.*

32. *Mariä Himmelfahrt, Gemälde von J. S. Berthélemy, 1790.*

33. *Hl. Élisabeth von Ungarn, 7. Südkapelle des Langhauses.*

34. *Leben des Hl. Quentin, 5. Südkapelle des Langhauses.*

35. *Kapellenschranke der Heilig-Grab-Kapelle.*

31	32
33	34
35	

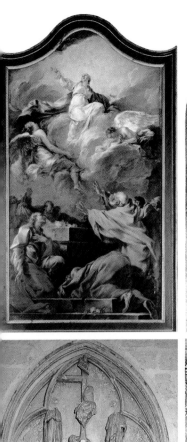

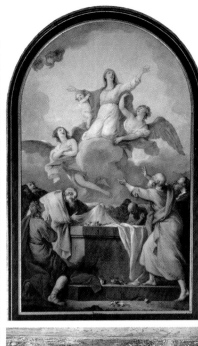

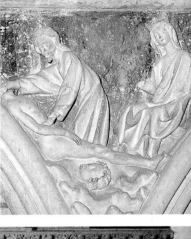

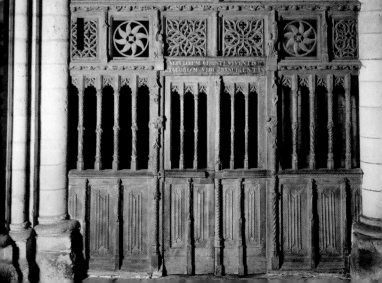

hervortretenden Köpfe versinnbildlichen vielleicht die vier Paradiesströme, Tigris, Euphrat, Gihon und Phison. Ganz deutlich kommt hier die Wiedergeburt durch das Wasser der Taufe zum Ausdruck. Die einfache Formgebung und ausdrucksstarke Stilisierung dürfen nicht dazu verleiten, in diesem Becken ein frühes Werk zu sehen. Man sollte die Datierung eher in der Mitte des 12. Jh. ansetzen und es in einen grösseren, historischen Zusammenhang stellen. Es gehört zu einer in Nordfrankreich, Belgien und England auftretenden Kunstrichtung. Auf Grund des starken Bevölkerungswachstum hat auch die Zahl solcher Taufsteine zugenommen.

Die Kapellenschranke aus Eiche ⑨ aus dem 15. Jh. an der *Heilig-Grab-Kapelle* ist eine bemerkenswerte, handwerkliche Schreinerarbeit. Für die Verzierung der unteren Paneele wurde ein Faltwerkmotiv verwendet, das obere Gesimsband besteht aus ausgesägten Motiven. In ihrer Gliederung weist sie schon auf die später entstandenen Steinschranken der Seitenkapellen hin. Man nimmt an, dass sie mehrmals an anderen Stellen Verwendung fand, bevor sie gegen 1840 verkürzt und hier eingepasst wurde. 1972 schuf der Glasmaler Le Chevallier für diese Kapelle ein Farbfenster, auf dem der Hl. Génébaud dargestellt wird.

Die *Vierung* ⑩ ist die beste Stelle, von der aus man auf einen Blick alle noch bestehenden, mittelalterlichen Farbfenster sehen kann. Das älteste Fenster ist die nach 1180 gebaute Nordrose, darauf folgte gegen 1200 die Westrose. Am schönsten und vollständigsten sind die Farbfenster am Chorabschluss, die gegen 1210 entstanden sind. Sämtliche Fenster waren durch die Explosion der Pulverkammer in der Zitadelle stark beschädigt und zersplittert. Die Fragmente der Ostfenster konnten wieder zusammengesetzt werden. Die Fenster der Seitenkapellen aus dem 14. Jh. waren nicht mehr zu retten. Die grosse Nordrose verlor über die Hälfte ihres Farbglases. Von 1988-

1994 wurden Rose und Lanzettfenster des Chors von der Glasmalerwerkstatt Simon in Reims restauriert.

In der ältesten Rose sind die freien Künste dargestellt. Rhetorik, Grammatik und Dialektik bilden das *Trivium* im mittelalterlichen Universitätsprogramm. Sie bereiten die Studenten auf das *Quadrivium* vor, zu dem Astronomie, Arithmetik, Geometrie und Musik gehören. Diesen Fächern wurde die Medizin hinzugefügt. Wenn sie hier dargestellt werden, dann hängt das zweifellos mit der Bedeutung der Kathedraleschule von Laon zusammen, die im ganzen christlichen Abendland einen hervorragenden Ruf hatte. Allerdings ist es schwierig zu sagen, welcher programmatische Zusammenhang zwischen der Nord- und der Südrose bestand, da die letztere im 14. Jh. verschwunden ist. Die Rose der Westfassade hat das Jüngste Gericht zum Thema. Nachdem sie von 1854 bis 1869 von Didron vollständig restauriert wurde, entfällt jedoch jede Beziehung zum Thema. In der Mitte sieht man Christus, der auf einem Regenbogen sitzt und der Menschheit seine Wunden an Händen, Füssen und Seite zeigt. Die Muttergottes kniet zur seiner Rechten, der Hl. Johannes zur seiner Linken. Zwölf Medaillons mit Engeln und Auferstehenden umgeben diese Szene, gefolgt von Aposteln und Märtyrern in den 24 Medaillons des äusseren Kreises.

In den drei Lanzettfenstern des Chorabschlusses wird in der Mitte die Passion dargestellt, rechts das Leben Mariens und die Kindheit Jesu, links zuerst das Märtyrium des Hl. Stephanus und danach die Legende von Theophilus. Es handelt sich hier um die älteste bekannte Darstellung der Theophiluslegende in einem Fenster. Die darüberliegende Rose ist das bauliche Gegenstück zur Westrose und zeigt im

36. *Ostrose.*

37. *Der Hl. Bruno.*

38. *Johannes der Täufer.*

	36
	37 \| 38

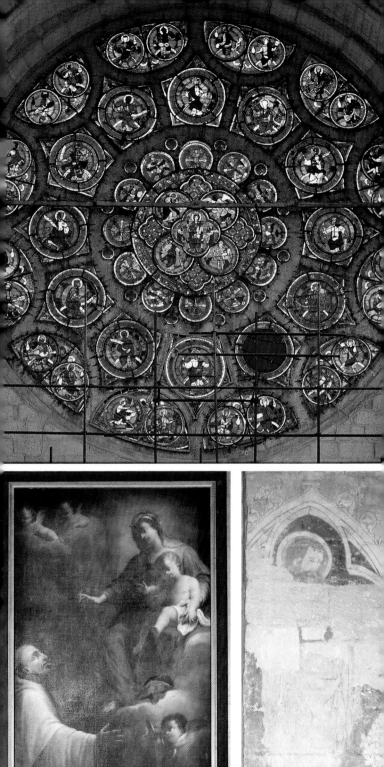

Zentrum die Muttergottes mit Kind, umgeben von Isaias, Johannes dem Täufer und zwei Engeln und in den folgenden Kreisen zuerst von den zwölf Aposteln, dann den vierundzwanzig Ältesten aus der Geheimen Offenbarung des Johannes. Die Darstellungen in den Farbfenstern und das Skulpturenprogramm stehen in engem Zusammenhang zueinander, war es doch der Wille der Auftraggeber, den Gläubigen anschaulich zu machen, was das höchste Ziel des Menschen sei.

Im südlichen *Seitenschiff des Chors* (11) sind noch einige bemerkenswerte Grabplatten erhalten. Gemeinsam ist allen Abbildungen, dass der Kopf im Westen liegt. Zwei Grabplatten aus hellem Stein zweier Kantoren sind besonders zu erwähnen. Es handelt sich um die von Jean Duchesne, dessen Funktion an seinem Kantorstab zu erkennen ist und die von Jean Soucany. Diese sehr abgenutzte Platte trägt das Datum 1547 und den Namen des Pariser Grabmalbildhauers Matthieu Lemoine. Es ist die einzige Platte, dessen Urheber namentlich bekannt ist. Ein Gemälde aus dem 18. Jh., *der Hl. Bruno zu Füssen der Muttergottes und des Jesuskinds* stammt vermutlich aus dem Kartäuserkloster Val-Saint-Pierre.

Von den Malereien auf den Wänden der Kathedrale gibt es nur noch Fragmente, und zwar in den fünf Kapellen auf der Südseite des Chors. Zu den best erhaltenen zählt eine *Verkündigung* in der *zweiten Kapelle* (12), eine Darstellung *Johannes des Täufers*, barfuss und mit Bart, in der *fünften Kapelle* (13).

Betreten Sie den Chor (14) *durch die südliche Seitentür des Chorgitters.*

Bevor die Kathedrale im 19. und 20. Jh. eine neue Ausstattung erhielt, bestand sie aus mehreren, ganz unterschiedlichen Sakralbereichen. Sie war die grosse Reliquienkirche, in der man die Reliquien des Hl. Beatus, der anderen Ortsheiligen und die der Muttergottes verehrte. Sie war auch die Kirche der Gläubigen und Pilger, die hier auf- und abgehen konnten, die der Bruderschaften und Kaplane, die in den Kapellen Gottesdienst abhalten konnten. Sie war aber vor allem die Kirche des Bischofs und des Domkapitels. Der liturgische Chor, auch heute noch ein umgrenzter Raum, blieb den Gläubigen verschlossen. Bis zum Abriss des Lettners 1773 (Schranke, die das Langhaus abriegelte und das Volk von den Domherren trennte) war es den Gläubigen verwehrt, dem Ablauf des Gottesdienstes direkt zu folgen. Das Wort Gottes (Lesung und Evangelium) wurde vom Lettner aus verkündet. Dieser war zum Langhaus hin mit einem Skulpturenzyklus der Leidengeschichte geschmückt. In dem von Lettner und seitlichen Aufmauerungen (heute noch in der Kathedrale von Amiens zu sehen) geschlossenen Chor mit zwei einander gegenüberliegenden Eingängen, wovon einer zur Sakristei hin lag, stand der Hauptaltar. Über ihm befand sich eine Krone, die den Hostienvorrat barg. Auf dem Mauervorsprung unter der Rose waren Reliquienschreine aufgestellt. Das Chorgestühl bot Platz für die achtzig Domherren, die, um sich vor Luftzug zu schützen, Wandteppiche aufgehängt hatten. Mit Ausnahme zweier Seitenaltäre, die 1672-1676 vor dem Lettner errichtet wurden und eines Retabels von 1604 am Ende des Sanktuariums, bewahrte der Chor bis zu seinem Umbau von 1772-1782 sein mittelalterliches Aussehen. Diese "Chorausschmückung", von der nur der Bodenbelag des Chorumgangs, der Reliquienschrank (heute in der Schatzkammer) und vielleicht das Lesepult erhalten sind, ist während der Französischen Revolution verschwunden. Grosse Künstler, wie der Bildhauer Pfaff aus Abbeville, der Dekorateur Suzan aus Reims, der Marmorbildhauer Thomas aus dem Hennegau, arbeiteten hier unter Leitung des

39. *Chorschranke.*

40. *Taufbecken.*

41. *Hauptaltar, Detail.*

42. *Chorausstattung.*

<table>
<tr><td></td><td>39</td></tr>
<tr><td>40</td><td>41</td></tr>
<tr><td></td><td>42</td></tr>
</table>

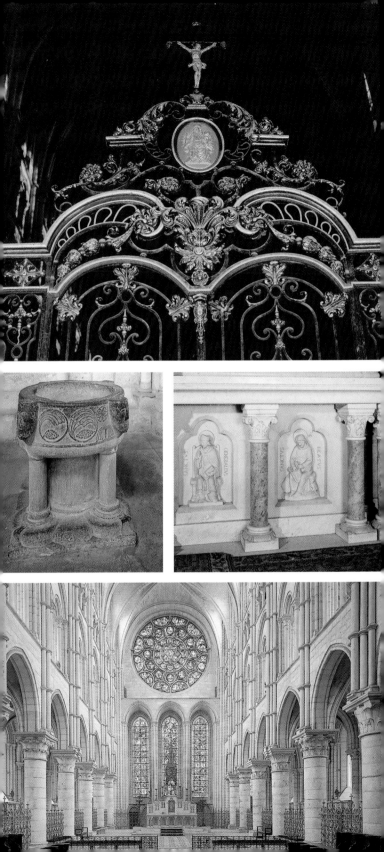

Unternehmers Duroché aus Soissons nach den, allerdings verlorengegangenen, Plänen des Pariser Architekten Mathurin Cherpitel.

Nach dem Konkordat Staatteten die Geistlichen und die Verwalter der Kathedrale den Chor neu aus. 1807 liessen sie das aussergewöhnlich schöne Chorgitter aus dem 18. Jh und das Chorgestühl mit über hundert Plätzen hier einbauen, die beide zum grossen Teil aus der zerstörten Celestinerabtei von Soissons stammen. 1813 wurde ein neoklassizistischer Hauptaltar aus Marmor aufgestellt. Da er aber der Würde des Bauwerks nicht zu entsprechen schien, wurde er 1913 in den Kapitelsaal verlegt. Man fasste daraufhin den Plan, den Chor umzugestalten. Dieses Vorhaben zog sich allerdings hin und dauerte von 1868, dem Zeitpunkt der Schenkung von Camille Milon de Martigny, bis 1913, dem Zeitpunkt der Errichtung des neuen Altars. Dieser von Émile Boeswillald 1875 für die Vierung entworfene und von seinem Sohn Paul 1898 veränderte Altar geht auf den Hauptaltar zurück, den Viollet-le-Duc für die Kathedrale von Clermont-Ferrand entworfen hatte. Es handelt sich dabei um mittelalterliche Formgebung, die den damaligen liturgischen Forderungen gerecht wird (verankerter Tabernakel mit Aufbau für das Aufstellen der Monstranz und beidseitiger Abtreppung für die Kerzenleuchter). Das Altarziborium wird von vier Engeln getragen, die in ihren Händen die Leidenswerkzeuge halten. Der Altar ist aus Carraramarmor, die kleinen Säulen aus rotgeädertem, algerischem Marmor. Vier Ortsheilige, Canoël, Remigius, Génébaud und Beatus umgeben in den Bogenstellungen die Muttergottes mit Kind. Auf dem Tabernakel erscheint ein Christus im Strahlenkranz. Die Apostel, jeweils zu zweit, richten ihren Blick auf ihn. Diese Figuren sind das Werk von Adolphe Geoffroy, dem Sohn des Bildhauers Geoffroy-Dechaume, die Ornamente von Chapot. Passend zum Hauptaltar wurde ein neugotisches Chorgitter,

denjenigen in Saint-Denis oder Saint-Germer-de-Fly ähnlich, von der Firma Everaert nach Plänen von Boeswillald hergestellt. Zur selben Stilrichtung gehören auch der gegen 1860 verlegte Bodenbelag, der Herz-Jesu Altar und der Rochusaltar, beide für das Ende der Seitenschiffe 1888 von Geoffroy-Dechaume geschaffen, die Farbfenster darüber vom Glasmaler Steinheil, der Kreuzweg vom Goldschmied Alexandre Chertier. All diese Künstler waren stark von der mittelalterlichen Kunst geprägt. Unter Leitung eines der besten Schüler Viollet-le-Ducs, trugen sie durch ihre Arbeit dazu bei, der Kathedrale, wieder ihren ursprünglichen Glanz zu verleihen.

Der heute zum Gottesdienst dienende Altar steht ausserhalb des liturgischen Chors in der Vierung. Da es sich um einen freistehenden Altartisch handelt, auf dem der Hl. Rochus mit seinem Hund dargestellt wird, darf man annehmen, dass er für ein Kloster oder ein Spital geschaffen wurde. Er ist ein Originalwerk aus dem 18. Jh. mit feinster, spitzenähnlicher Aussägearbeit.

Im *Chorumgang* (15) sind noch Überreste eines Retabels aus dem 15. Jh. erhalten. Durch Polychromie und Vergoldungen besitzt die Kreuzigungsszene noch ihren wirkungsvollen Glanz. Nachdem wir die Fenster am Chorabschluss noch einmal auf uns wirken liessen, wenden wir uns jetzt den danebenliegenden Farbfenstern von 1888 und 1890 zu. Der Entwurf dazu stammt von Charles-Édouard Steinheil, der dabei sowohl die mittelalterliche Formensprache, als auch den Zeitgeschmack berücksichtigte. Auf dem rechten Fenster ist eine Herz-Jesu-Darstellung, das linke ist dem Hl. Remigius gewidmet. Zwei andere Fenster aus derselben Zeit mit dem

43. *Chorumgang,*
 Kreuzigungsgruppe,
 polychrom.

44. *Auferstehung,* 43
 Detail des Gemäldes. ––
 44

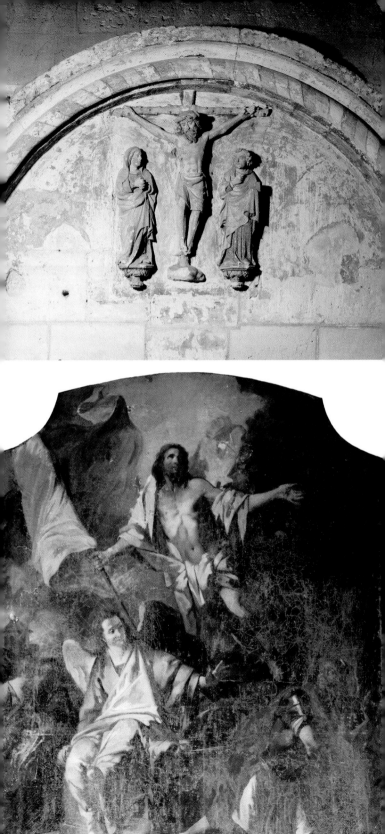

Leben des Hl. Josef waren bis zu ihrer Zerstörung 1944 in der Pauluskapelle.

Folgendes ist in den Seitenkapellen des Nordchors erwähnenswert: eine *Auferstehungsdarstellung* (in sehr schlechtem Zustand) nach Pierre-Jacques Cazes aus dem 18. Jh. befindet sich in der *fünften Kapelle* ⑯; bei der prächtigen "Kapellenfassade" von 1576 *der dritten Kapelle* ⑰ handelt es sich vermutlich um die des Kardinals Louis de Bourbon. Lateinische Inschriften preisen den Wert und die Würde der Arbeit: "Hat derjenige, der sich durch Mühsal das ewige Leben verdient hat, nicht dadurch den eigentlichen Wert der Arbeit gezeigt?", oder auch der Auszug aus den Georgica von Vergil: "Beharrliche Arbeit und Missgeschick überwinden alle Hindernisse... Nichts wird dem Menschen auf Erden gegeben ohne mühselige Arbeit." In dieser einst vollständig ausgemalten Kapelle sind noch zwei Medaillons mit Christus und der Muttergottes aus dem 16. Jh. erhalten. Deren Farbkraft lässt jedoch mit der Zeit erheblich nach.

Die *Nikasiuskapelle* ⑱ *(am Tag des Denkmals geöffnet)* mit ihren mittelalterlichen Türbeschlägen ist heute Domschatzkammer. Dort befindet sich auch der Reliquienschrank aus dem 18. Jh., dessen Vorderseite mit ionischen Säulen, Figuren von Christus und Maria, Petrus und Paulus, und der symbolischen Darstellung von Glaube und Hoffnung geschmückt ist. Aufbewahrt werden in diesem Schrank auch heute noch Schreine und Reliquiare, die alle im 19. Jh. erneuert wurden. Auf Wunsch des Erzpriesters Baton wurden die Reliquien der Ortsheiligen in 23 Schreinen vereint. Dadurch sollte das lange Bestehen der Kirche von Laon gezeigt werden, deren Anfänge eng mit dem Martyrium ihrer ersten Mitglieder verbunden waren. Die Reliquien des Hl. Beatus und der Hl. Grimonie werden in den schönsten Schreinen, ebenfalls aus dem 19. Jh., aufbewahrt.

Die Ikone des Heiligen Antlitzes war bis zu ihrer Verlegung in die *Pauluskapelle* ⑲ im nördlichen Querhaus in der Mitte des Reliquienschranks ausgestellt. Es handelt sich um ein Kunstwerk von grossem Interesse für die Kunstwissenschaft. Ihre Geschichte lässt sich ab dem 13. Jh. verfolgen. Jacques Pantaléon de Troyes, ehemaliger Archidiakon der Kathedrale und später Papst unter dem Namen Urban IV (1260-1264) schickte diese Ikone 1249 von Rom an seine Schwester Sibylle, die damals Oberin der Zistercienserabtei Montreuil-en-Thiérache war. Nach langem Umweg kam die Ikone 1636 nach Laon und schliesslich 1795 in die Kathedrale. André Grabar zählt sie zu denjenigen Bildnissen, die "nicht von Menschenhand geschaffen" und dadurch Gegenstand höchster Verehrung wurden. Diese Ikone mit der kyrillischen Inschrift "das Antlitz des Herrn auf dem Tuch" könnte aus der 2. Hälfte des 12. oder dem Beginn des 13. Jh. stammen. Auf Grund der zu hohen Luftfeuchtigkeit in der Schatzkammer war sie in überaus schlechtem Zustand. Sie wurde 1988-1990 restauriert und untersucht. Sie ist aus Zypressenholz, die stratigraphische Analyse der Farbschicht ergab, dass eine alte Technik verwendet wurde. Zur Herstellung der Elfenbeinfarbe benutzte man Karbonat, Kalziumsulfat und Leim. In den anderen Farben stellte man jedoch Ei als Bindemittel fest. Die Verwendung von Pigmenten ist ebenfalls erwiesen. Gläubige und Besucher können die Ikone von neuem sehen, allerdings nicht mehr in der 1885 vom Lyoner Goldschmied Armand-Calliat geschaffenen Fassung, die einem an einer Stange aufgehängtem Banner glich. Um die Erhaltung der Ikone zu gewährleisten, wurde das Reliquiar durch eine dichte Vitrine ersetzt, die eine gleichbleibende Luftfeuchtigkeit garantiert.

45. *Ikone mit dem Heiligen Antlitz. Foto: A. Jacquot.*

46. *Schatzkammer, Reliquienschreine.*

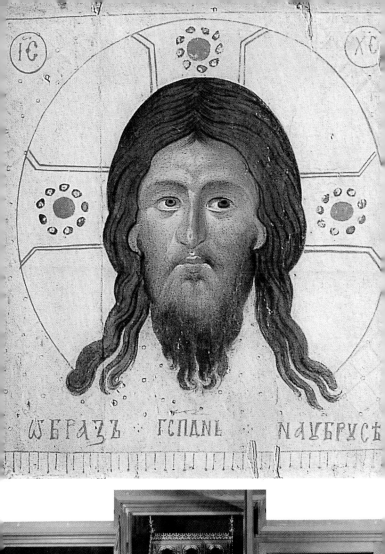

ѠБРАЗЪ · ГСПДНЬ · NΔУБРУСѢ

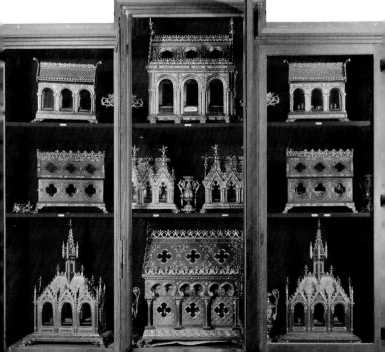

Gehen Sie durch das nördliche Querhaus ins nördliche Seitenschiff des Langhauses.

In den nördlichen Seitenkapellen, deren Skulpturenschmuck im 19. Jh. überarbeitet wurde, sind vor allem aufgestellte Grabplatten zu sehen. In der *vierten Kapelle* ⓴ steht das Kenotaph von Barthélemy de Jur († 1158), der als Bischof in der Geschichte der Kathedrale eine bedeutende Rolle spielte. Das eigentliche Grabmal befindet sich auf dem ehemaligen Abteigelände der Zisterzienser in Foigny. Es handelt sich hier um die von Graf Mérode 1843 gestiftete Kopie. Die lateinische Inschrift lautet in der Übersetzung wie folgt: "Hier ruht der fromme Prälat, der die der Muttergottes geweihte Kirche errichtete; er baute die vom Feuer zerstörten Häuser des Bischofs wieder auf; er baute zehn andere Kirchen, eine den Kindern des Benedikt, vier für Bernhard, fünf wurden von Norbert geweiht. Seine adlige Herkunft verlieh ihm die ruhmreiche Krone; die Kirche von Laon die Mitra; Foigny die Grabstätte und Gott die Palme und den Himmel."

Sehenswert sind in dieser Kapelle ebenfalls vier grosse Grabplatten (zwischen 2,5m und 3m hoch). Eine wurde für den Archidiakon der Thiérache, Nicolas de Sains, geschaffen, die andere für den 1344 verstorbenen Jean d'Anizy. Typisch für die Grabplatten des 14. Jh. ist die eingravierte Umrandung mit Architekturformen und Figuren.

Ein weiteres Taufbecken unbekannter Herkunft wurde in der *ersten Kapelle* ㉑ aufgestellt. Man weiss nur, dass es zuvor in der unteren Kapelle des Bischofpalastes stand und dann bis zum Ende des 19. Jh. in der Taufkapelle. Das viereckige Becken aus grauem Stein stammt vermutlich aus dem 13. Jh., der Fuss wohl eher aus dem 19. Jh..

Raumbeherrschend steht die *Orgel* ㉒ vor der Westrose. Schon im 16. Jh. wird eine Orgel im nördlichen Querhaus erwähnt. Dieses Instrument, dessen Prospekt eine Höhe von 16 Fuss (5,4m) erreicht und ursprünglich fünfzig Register hatte, wurde in den Jahren 1697-1700 von dem Prämonstratenser Chorherrn Ricard geschaffen, der seinen Entwurf dem königlichen Organisten Nicolas Lebègue zur Begutachtung vorgelegt hatte. Zu Ehren der Bauherren wurde das Wappen des Bischofs Mgr. de Clermont, sowie das des Domkapitels geschnitzt. Man kann sie auf den beiden kleinen Oberwerken des grossen Orgelgehäuses entdecken, das zu Unrecht dem Holzschnitzer Pierre Puget († 1694) zugeschrieben wurde. Es ist wohl eher das Werk des Holzschnitzers Claude Lafaux aus Laon. Ursprünglich stützte sich die Balustrade auf Holzzwickel, die seit 1854 im Museum ausgestellt sind. Das Instrument selbst wurde mehrmals verändert, am stärksten jedoch von 1898-1899. Der Orgelbauer Henri Didier von Épinal baute es zu einem symphonischen Instrument mit 54 Registern und Barkermaschinen um. Sein Sohn Franz restaurierte es 1922. E. Müller, Gonzalez und deren Nachfolger Dargassires reparierten es zehn Jahre lang bis 1992. Neoklassizistische und romantische Orgelwerke kommen auf diesem Instrument heute zur höchster Geltung.

Das Domherrenviertel

Unter dem Klosterbezirk versteht man das Viertel, in dem die Domherren des Kapitels mit den ihnen nahestehenden Personen wohnten. Mindestens 350 Personen lebten im Mittelalter dort. Es handelte sich um einen von der Stadt abgegrenzten Bereich mit der "rue du Cloître" als Hauptachse. Entlang dieser Strasse verfügten die Domherren über mehrere Gemeinschaftsgebäude: Kreuzgang, Kapitelsaal, Refektorium (im 14. Jh. abgerissen), Bibliothek (während der Französischen Revolution zerstört). Etwas weniger gruppiert lagen die Sakristei,

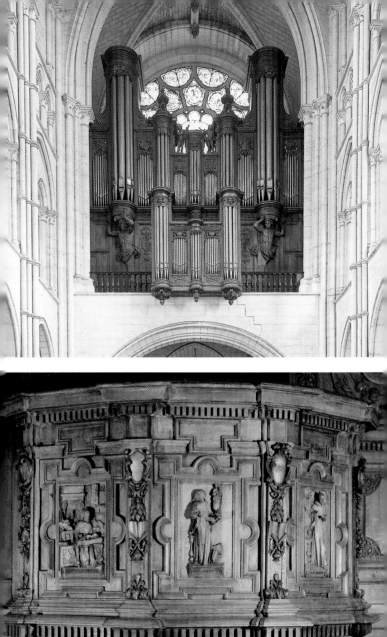

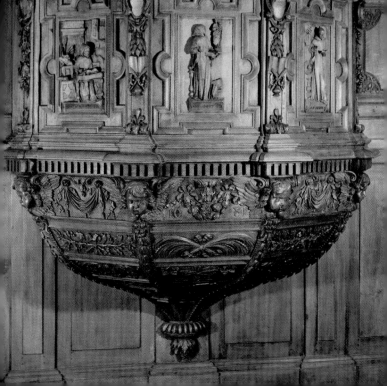

die Schatzkammer, die Domsingschule, Speicher, Keller, und die Spitäler. Da die Domherren das Leben in Gemeinschaft aufgegeben hatten und in Einzelhäusern lebten, die ab dem 12. Jh. errichtet wurden, gab es kein Dormitorium mehr.

Alle Gebäude entstanden in der Zeit zwischen 1167 und 1273. Vom Kathedralevorplatz aus erreicht man das Spital, den Kreuzgang und den Kapitelsaal. Das gleich neben der Kathedrale liegende Spital (23) (heute Office de Tourisme) war im Anschluss an die Kirche Saint-Remi-au-Parvis, die ihm als Kapelle diente, gebaut. Es wurde zwischen 1167 und 1177 errichtet. Auch wenn es nacheinander als Keller, Domherrenhaus und Notariatskanzlei genutzt wurde, ist es heute noch ein aussergewöhnliches Bauwerk und gehört zu den ältesten, noch erhaltenen Spitälern in Frankreich, wobei zu bemerken ist, dass diejenigen von Le Mans und Angers frühestens 1180 entstanden sind. Zu seiner Besonderheit gehört, dass es auf zwei Ebenen angelegt ist. Der untere Raum, etwas in der Erde liegend, mit drei Schiffen von jeweils sechs Jochen und Kreuzrippengewölben war für die Pilger und Vorbeiziehenden bestimmt. Der obere Raum, in dem noch zehn Nischen zu sehen sind, die der Bettenzahl entsprachen, war den Kranken vorbehalten. Er hatte vermutlich ein getäfeltes Tonnengewölbe aus Holz. Wandmalereien auf der Nordseite sind durch Restaurierung wieder lesbar geworden. Sie zeigen Wappen von Domherren und in den ... en die drei Lebensalter (*die Jugend, das reife Mannesalter, das Alter*). Auf Grund des grossen Pilgerzustroms und der steigenden Bevölkerungszahl erwies sich das Spital bald als zu klein und wurde deshalb ab 1209 auf die Nordseite der Kathedrale verlegt. Um den Weg zur Kathedrale zu verkürzen, wurde 1226 das Nicasiusportal durchgebrochen. Mit dem Bau des neuen Spitals (heute Maison des Arts) konnte jedoch erst 1273 begonnen werden, nachdem in allen Diözesen eine grosse Kollekte und eine Reliquienprozession stattgefunden hatte.

Die rue du Cloître, südlich der Kathedrale, führt am *Kreuzgang* (24) entlang. Dieser besteht aus nur einer Galerie mit sieben Jochen und stösst im Westen im rechten Winkel an die Magdalenenkapelle, im Osten an den Durchlass zum Kapitelsaal. Der Kreuzgang ist zur Strasse hin aufgemauert und zum Innenhof hin, nach Norden, geöffnet. Über den Zwillingsarkaden liegen zuvor verglaste Vierpassrosen, die von sechzehn Rundöffnungen umgeben sind. Die kleinen, mehrkantigen Säulen aus Tournaier Stein stammen vermutlich von einem älteren Bauwerk und wurden hier wiederverwendet. Aussen an der Südostecke befindet sich eine Engelsstatue mit ausgebreiteten Flügeln und stark verwittertem Gesicht. Die Sonnenuhr kam später hinzu. Der Faltenwurf des Gewands und die elegante Haltung weisen auf die beiden Prophetenstatuen des Westportals hin, die heute im Museum zu sehen sind.

Der *Kapitelsaal* (25) *(auf Anfrage geöffnet)* war so gross, dass alle hier residierenden Domherren je nach Rang und Würde ihren bestimmten Platz hatten. Errichtet wurde er in den Jahren 1220-1230. Er hat ein Kreuzrippengewölbe, wird nach Westen hin durch ein Triplet erhellt und ursprünglich nach Süden hin durch ein heute zugemauertes Spitzbogenfenster. Hier befinden sich nun der 1813 für die Kathedrale geschaffene Hauptaltar und der Tabernakel. Heute werden dort im Winter Gottesdienste abgehalten.

Das Bauprojekt, das in der Mitte des 12. Jh. in Angriff genommen wurde, betraf nicht nur den Bau der Kathedrale, sondern auch sämtliche, dem Kapitel zustehenden Gebäude. Das Domherrenviertel von Laon braucht den Vergleich mit dem gleichzeitig errichteten, jedoch vollständigeren von Noyon durchaus nicht zu scheuen.

49. *Kreuzgang.*

50. *Spital, unterer Saal.*

<div style="text-align:right">49
——
50</div>